クモが張る巣は、人生、運命、時間の網を表すとともに、光線の広がる太陽を表す。月の生物とも言われ、世界の中心で運命の網を張り巡らせるクモは、運命の女神の象徴でもある。北欧神話に登場する運命の女神ノルンには、ウルズ、ヴェルザンディ、スクルドの3柱がいる。世界樹ユグドラシルの根元に暮らし、それぞれが過去、現在、未来を司るという。

WEAVING by Christina Martin
© Wooden Books Limited
© Text 2005 by Christina Martin

Japanese translation published by arrangement with
Alexian Ltd. through The English Agency (Japan) Ltd.

本書の日本語版版権は、株式会社創元社がこれを保有する。
本書の一部あるいは全部についていかなる形においても
出版社の許可なくこれを使用・転載することを禁止する。

優美な織物の物語

古代の知恵、技術、伝統

文・絵／クリスティーナ・マーティン

山田　美明　訳

本書をイーディスとロンに捧げる。

大英博物館、ビクトリア＆アルバート博物館、ロスシャイアのロキャロン・ウィーヴァーズ社、オールストン・ホールのキャロルおよび紡ぎ手の方々、本書の調査で知り合った熟練した織り手や紡ぎ手の方々、パーボルド図書館の優れたスタッフの力添えに謝意を表する。

日本語版の専門用語、内容については澤田麗子氏（テキスタイル・デザイナー、アンデス染織研究家）に御教示いただきました。

夢のはた

私ははたで世界を織る
夢で私のタペストリーを織る
この寂しい小部屋で
私は大地と海を支配する
星さえ私のもとにやって来る

私は人生を織り、縁どる
1本1本、私の愛を織る
世界は名誉と不名誉とともに過ぎていく
王冠が売買され、血が流される
だが私はそこに座り、夢を織る

あるのは私の夢の世界だけ
はた織りだけが私の喜び
見えない世界があるのはなぜ？
神は私たちの知らないところで
孤独から世界を織り出しているのだ

アーサー・シモンズ

もくじ

はじめに	1
繊維	2
糸紡ぎ	4
糸車	6
染色	8
基本的な原理	10
組みと結び	12
組みと織りの狭間	14
平織り	16
綾織り	18
タータン	20
繻子織り	22
カード織り	24
腰ばた	26
経糸おもりばた	28
ナバホ織り	30
綴れ織り	32
水平ばた	34
ラグと結び	36
ラグと象徴	38
はた織りの組織図	40
卓上織機と足踏み織機	42
ドロー織機	44
装飾的な織り	46
仕上げの縁飾り	48

付録

単純なはた	50	さまざまな綾織り	55
古いイングランド式織機	52	装飾的な織り	56
足踏み織機	53	色彩効果	57
さまざまな平織り	54	用語集	58

はじめに

　時代とともに忘れ去られてしまったが、かつて人間は、はた織りを魔法や神秘と結びつけていた。織物の創作は、物質的な世界だけでなく霊的な世界ともつながりを持ち、その技術はどこの文化でもたいていは、創造の初めに神から授けられたものと見なされていた。子宮で生命を生み出す女性の力の象徴とされることも多い。

　かつて織物はすべて、紡錘で紡がれた糸から作られていた。現在では驚くほかない創造的な技術である。衣類が偉大な力を宿していると考えられたのも無理はない。実際、マオリ族の首長の服は、ほかの者が着ると死ぬと言われている。また中国ではいまだに、干してある女性の服の下を通るのは縁起が悪いという。衣類にはまた、着る者を変身させる力もある（ジャワ島の呪術師は、呪術用の腰巻きをまとうとトラに変身できる）。現在でも式典などの際には、衣類に求められる暖かさや心地よさとは関係なく、特別な衣装を身にまとう。

　糸紡ぎはさまざまな事柄の象徴とされ、民話にも数多く登場する。それは、どの地域、どの文化にも当てはまる。たとえば、プラトンは『国家』の中で宇宙を、地球を軸とし、その外側を回る紡輪にたとえている（前頁参照）。同様の考え方は、コロンビアのコギ族にも見られる。その神殿は紡錘形をしており、宇宙を象徴している。コギ族は糸を紡ぐことで思想を紡ぎ、世界を回る太陽は"生命の糸"を紡ぐのだという。

　現代でも最新ファッションが示すように、衣類はいまだに現世的な魅力を持っている。だが昨今の大量生産により、聖なる行為としてのはた織りは失われてしまった。昔の人間は、はた織りを生活の中心に位置づけていた。本書では現代の読者に、繊維や織物、はた織りの豊かな伝統や、それらにまつわる民話を紹介しながら話をすすめていこう。

繊維
あらゆるものが原料に

はた織りには、遠い昔からさまざまな繊維が使われてきた。第1に羊毛である。ヒツジは紀元前9000年ごろに西南アジアで家畜化され、選択飼育によりさまざまな長さの羊毛が利用可能になった（紡ぐ前の繊維をステープルという）。羊毛の交易で財を成した地域は多く、バビロンは「羊毛の土地」を意味する。17世紀のイングランドでは、羊毛の交易を保護するため、木綿の着用を法律で禁止した。死に装束は必ず羊毛製だった。

最高品質の羊毛は、羊飼いの神である月の神のものとされ、羊毛の刈り取りは6月の月が満ちていく時期に行われた。羊飼いは、教会に行かなかった理由を審判の日に説明できるように、一かたまりの羊毛とともに葬られた。はた織りに利用された動物繊維にはほかに、チベット原産のヤギの毛を使った柔らかいカシミア、絹、アルパカ、アンゴラ、ウサギ、ラクダなどがある。犬の毛も使われていた。

植物繊維には、古くから使われていたものに木綿がある。木綿はワタの種子に密生する綿毛が原料で、紀元前2700年ごろからインドで利用され始めた。また、青い花を咲かせる亜麻も使われた。亜麻は、大麻や黄麻同様、茎の表皮の内側にできる靭皮繊維が糸の原料となる。エジプト人は、亜麻は神々が作ったものと考え、1平方インチ（およそ6.5平方センチメートル）ごとに540本もの亜麻糸を使った目の細かい布でミイラを覆った。亜麻糸は適度な湿り気があると紡ぎやすいため、繊維をなめることが多かった。グリム童話の『糸くり三人女』に大きな下唇をした老女が登場するのはそのためだ。

鉱物繊維もある。中国の書記は、取り外しができる石綿製の袖を着けていた。汚れたら火に入れて汚れを落とすのである。また、鉄器時代にはすでに金で糸を紡いでいた。ヘロデ王は銀糸の上着をまとい、神々しい姿で見る者を震え上がらせたという。

(a)首、(b)肩、(c)前肢、(d)背、(e)脇、(f)腹、(g)後肢、(h)臀部、(i)尾。1頭分の羊毛の中でもっとも品質がいいのは肩、次いで背と脇であり、縁はいちばん品質が劣る。この羊毛を、中性洗剤を入れた温水に一晩浸し、水をかき混ぜることなくすすぐ(この時に水をかき混ぜながらすすぐとフェルトになる)。その後、上図のようにカーディングを行う。まずカーダーに羊毛を載せ、それをもう1つのカーダーですき取る(1、2)。次にすき取った側のカーダーをひっくり返し、もとのカーダーに羊毛を戻す(3)。こうして(1、2、3)を繰り返す。繊維方向がそろったら左手のカーダーをひっくり返し、右手のカーダーから羊毛をすくい上げるように取る(4、5、6)。これを丸めたものが糸紡ぎに利用される。

糸紡ぎ

さまざまな紡錘の意味

　糸紡ぎでは、短い繊維を引っ張り出してより合わせ、長い糸を作り出す。糸紡ぎは1万年以上の歴史があり、古くは紡錘を使った。紡錘は、木製あるいは骨製の紡軸と、木・土・金属・じゃがいもなどで作られた紡輪でできている。大半の糸は反時計回りによられ、S字形のよりになる。Z字形（時計回り）によられた糸は、治療や魔術、愛のまじないなどの儀式に利用された。

　亜麻糸を紡ぐ場合などは、繊維を持ちやすいように、紡錘とともに繊維を巻き取った棒が使われることもある。そのため母方の親類は"「糸巻き棒」側の親類"とも呼ばれる。また、spinsterという単語は、もともと糸紡ぎをする人を指すだけだったが、17世紀には未婚女性を意味するようになった。紡錘や糸巻き棒は女性的な力の普遍的なシンボルであり、創造性や絶え間ない生命のつながりを表す。

　多くの国では、クリスマスの間は糸紡ぎをやめ、糸巻き棒を使うことがないよう花をくくりつけておいた。糸紡ぎを再開するのは、1月7日（「聖なる糸巻き棒の日」と呼ばれる）の十二夜のあとからである。聖カタリナは紡ぎ手の守護聖人とされ、その祝日である11月25日も糸紡ぎを行わなかった。

　ユダヤの戒律では、既婚女性は人前や月明かりのもとで糸を紡いではいけないという。ロシアでは、紡錘を貸すのは縁起が悪いと考えられていた。さらに別の地域では、夫婦が女の子を授かりたい場合、マットレスの下に紡錘を置いておく風習がある。日本の女性は、結婚する時に紡錘を持たされた。父親や花婿が花嫁のために紡錘を作っていた地域もある。紡錘は生命を意味していた。

　メソポタミアのイシュタルや古代シリアのアタルガティスなど、月に関係する女神は、紡錘を持っていることが多い。また、腕のないミロのビーナス像は、欠けた腕で糸紡ぎをしていたのではないかと考えられている。

紡錘を時計回りに回転させ、回転している間に導き糸（次頁参照）に繊維の端を巻き込む。そして羊毛の塊から繊維を引き出し、その部分をさらにより合わせる動作を繰り返す。
紡いだ糸がある程度の長さになったら、親指と人差し指を使って8の字形に糸を巻き、紡錘の軸に巻きつける。この作業を繰り返す。

Z字形のより　S字形のより
（時計回り）　（反時計周り）

a 紡軸
b 紡輪
c 半結び
d 切れ込み

糸車
回転運動の器械化

　糸車は、紀元500〜1000年にさまざまな段階を経て発展した。当初は、垂直に垂らしていた紡錘を水平に置き、紡輪に溝をつけ、手動の大きなホイールとベルトでつなげて動かしていた。16世紀になると踏み板が開発されて両手が解放され、それから1世紀もすると糸紡ぎは、良家の女性のたしなみの1つとなった。1920年、インドではガンジーが、糸車を失うのは肺を失うようなものだと述べた。ガンジーはチャルカと呼ばれる持ち運び可能な糸車を開発し、祖国独立のために糸紡ぎを奨励した。古代ギリシャの劇作家アリストパネスも『女の平和』の中で、国家に調和をもたらす指導者を、もつれた羊毛をより合わせて糸を作る紡ぎ手になぞらえた。

　ギリシャ神話の運命の3女神、クロートー、ラケシス、アトロポスは、生命の糸を紡ぎ、その長さを調整し、断ち切ることで、個々の人間の生の始まりと終わりを決めた。糸紡ぎはさまざまなおとぎ話にも登場する。「眠れる森の美女」では、王女が紡錘で指を刺し、眠りにつく。「ルンペルシュティルツヒェン」では、わらを紡いで金にする。

　糸は生命のシンボルである。災いから身を守るため、牛、新生児、遺体には糸が置かれた。切れた糸は不和を意味し、夜に糸車にベルトや糸を残しておくと縁起が悪いと言われていた。かつてウェールズの船長は、船に糸車を持ち込むことを認めなかった。また、夜に毛糸を巻くと船旅をしている人に害が及ぶとされていた。世界の救済を自らの運命とする聖母マリアは、しばしば糸紡ぎをしている姿で描かれる。

前頁：導き糸（事前に紡いでおいた糸）を糸車に通し、その先端をほぐして繊維の端を巻き込む。本頁：(1)右手で導き糸と繊維をつかむ。(2)左手で繊維を引き出す。(3)右手を離す。(4)引き出した繊維によりをかける。(5)よりがかかったところを右手で押さえる。(6)両手を前に押し出して糸をボビンに巻き取らせる。この動作を繰り返す。

染色
色の秘密を守る

　西洋で最初に染色を行ったのは、紀元前3000年ごろのスイスの湖上生活者だろう。どの文化でも、染色の業は秘密とされていた。アナトリア社会では、染物師になるためには15年の修行が必要だったという。

　染料には直接染料と間接染料がある。直接染料はそのまま毛糸に使うことができるが、間接染料の場合は媒染剤(ばいせんざい)が必要になる。媒染剤がないと、毛糸に色が定着しないのである。かつては媒染剤に、木の葉、根、小便などが利用された。ポンペイの町には、小便を集めるかめが置かれており、それを扱う染物師はひどく嫌悪されていた。

　色は霊的な力を持ち、地位や職業を示す。ギリシャではサフランは女性の色で、性熟期の儀式に利用された。また、最初に赤い染料を発見したのは鍛冶師とされており、鍛冶師や老人でなければ赤を身に着けることはできなかった。インドでも、炎と鍛冶師の神ブラフマーは、祭壇で赤い衣服をまとっている。鶏冠石(けいかんせき)もまた「ドラゴンの血」と呼ばれる赤い染料となるが、ヒ素化合物であるため毒性が強く、時間とともに着る者の健康を害することがあった。青銅器時代の神話で、ドラゴンの血は人を殺すと言われたのはそのためだ。古代のエジプト人は、羊にセイヨウアカネを食べさせて赤い羊毛を生み出そうとしたという。

　レバノンの古代遺跡には、紫色の染料をとるホネ貝の貝殻欠片が無数に散らばっている。わずか30グラムほどの染料を作るのに数千もの貝が必要だったためで、その希少性から紫は王族の色とされた。ある伝説によれば、その貝が染料になることを発見したのは、ヘラクレスの飼っていた犬だという。犬が貝を割ると、その鼻先が紫に染まったのだ。そのためプリニウスは、シリウス(「犬の星」とも呼ばれる)が上っていなければホネ貝を採集してはいけないと記している。

1. 間接染料を使う場合には事前に媒染剤で処理する。もっとも安全な媒染剤はミョウバン(硫酸アルミニウム・カリウム)で、羊毛1ポンド(約450グラム)に対し3オンス(約85グラム)の割合で使用した。酒石英とともに使われることが多かった。そのほかの媒染剤には、鉄(硫酸鉄)、スズ(塩化第1スズ)、クロム(重クロム酸カリウム)、銅(硫酸銅)がある。これらを水に溶かし、事前に湿らせておいた糸を入れ、30〜60分煮る。銅を使った溶液を作るには、水と酢を1対1で混ぜた液体に銅を1週間浸けておく。鉄を使った溶液は、さびた釘を使って同様の処理を行う。
2. 繊維の染色には、咲いたばかりの花、根、葉、熟しすぎたベリー、樹皮、緑色植物、おがくずなど、さまざまな自然物が利用できる。これらの染料を、ステンレス鋼かほうろうの鍋を使い、30〜60分(ベリーの場合は数分)煮てからこす。そしてそこに湿らせた糸を入れ、30〜60分煮る。

基本的な原理
はた織りの要点

織物は、基本的に経糸と緯糸を直角に交差するように配置された2組の糸で織られる。1万年以上前にかご編みから発展した技術と考えられる。経糸(縦糸)は文字通り縦方向にぴんと張られ、その上や下に緯糸(横糸)を通していく。経糸と緯糸をしっかりと織り合わせることで1枚の完成した布を織ることができる。経糸を1本ずつ並べてぴんと張った道具や機械を"はた(織機)"という。経糸と緯糸を組み合わせて織る方法を"織組織"といい、基本的なものに平織り、綾織り、繻子織りがある。織物の両縁は耳と呼ばれ、通常はゆるまないように、整経の段階で補強する方法がとられる。

結婚は、正反対のものの織り合わせと考えられた。経糸は一般的に上質で強く男性的、緯糸はより柔軟で女性的と見なされ、夫婦でのはた織りは性交における男女の結合を意味した。同様の考え方はコロンビア北部のコギ族にも見られる。コギ族はまた、紡錘の紡軸と紡輪をそれぞれ男性と女性の性器と見なしていた。セネカは経糸と緯糸の性交という言葉を使っている。古代のギリシャやローマでは、婚礼時に夫婦を布で覆い、2人の結合を暗示した。

織りは正反対のものの結合を意味し、人生のさまざまな場面を表すものとして利用されてきた。たとえば英語では、韻文や散文を作ることを「言葉を織る」、作り話や長話をすることを「糸を紡ぐ」という。文章を表すtextと織物を表すtextileは、どちらも「織る」を意味するラテン語texereを語源とする。サンスクリット語のスートラは本来「糸」を意味するが、「経典」という意味もある。糸から布ができるように、個々の教えがそこにまとめられているからだ。

はた構造の変遷

(1)定長：板に釘状のものを打ち、1本ずつ経糸を掛けるので、織機分の長さだけが織られる。
(b)は綜絖
(2)倍長：両端の丸い棒に経糸をくぐらせることにより、織機の2倍の長さの経糸を掛けることができる。両端に経糸保持棒が使われ、杼口棒(a)と綜絖(c)を持つ。

(3)2倍以上の長さの経糸を掛けるには、両端の丸棒を用いて必要な長さを巻き取る。綜絖(d)が上下することで杼口ができる。
(4)綜絖を個別に操作することが可能になり、細かい模様を織りだすことができるようなった。

緯糸は通した後、打ち込んで詰める。この道具を緯糸打具という。
左上は基本的な刀杼、中央上はタペストリー用の緯糸打具、右上は経糸の分離と緯糸打具との二重の役割を持つ筬。

左は、整経台。これで必要な長さと本数が揃えられる。交差させて綾をつくりながら糸を掛ける。掛け終わったら、糸がもつれないように端や途中の数か所をひもで結び、鎖形に軽く結わえながら(右)枠から外していく。

前頁の図は、さまざまな杼(シャトル)を示している。左から、蝶結び糸、板杼、板杼(太い糸または多量に糸を巻き取る場合にも使われる)。

組みと結び
織りの起源

　組みと結びは厳密に言えば織りではない。それぞれの糸が交互に経糸にも緯糸にもなるからだ。組みと結びは原始的な衣服を作るのに使われたり、網に利用されたりした。2万年前にさかのぼるレスピューグのビーナス像は、ひも状のフリンジスカート（組みまたは結び技法）をはいている。ホメロスの『イリアス』に登場するヘラは、100本もの飾り房のあるスカートをはいてゼウスを誘惑した。また、ごく最近までセルビアの若い女性は、ひも状のオーバースカートを身に着け、自分が未婚であることを示していた。ナバホ族の祈祷師は、星々に関する知識を、あやとりのようなひも遊びにして覚えているという。

　16世紀後半のフランスでは、編む技術や飾り房を作る技術は、パスマントリーと呼ばれていた。日本では"組みひも"と呼ばれ、寺院で利用されたほか、甲冑をつなぎ合わせたり、後には着物用の帯締めにも使われた。

　現在でも、ヒッチドホースヘアは大変な人気がある。これは馬の毛を使い、半結びを利用して心材のまわりをらせん状に巻いていく複雑な技法である。もともとは18世紀にスペインで生まれたが、後にアメリカに渡り、囚人が手すさびに作るようになった。

　人間の髪も、かなり丈夫なため各地で利用されており、古代エジプトにすでに記録がある。ビクトリア朝のイギリスやアメリカでは、最愛の人の形見の装飾品に使われ、人気が高かった。髪は、木製の芯に巻き、一度煮たあとにかまどで温めてから、組技法で製作した。作業は、修道女や上流婦人が丸台を利用して行う場合が多かった。

ひも5本
左に3本、右に2本。左外側のひもが2本の上を通って右内側に行き、右外側のひもが2本の上を通って左内側に行く。

ひも5本
左に3本、右に2本。左外側のひもが1本の上、1本の下を通って右内側に行き、右外側のひもが1本の上、1本の下を通って左内側に行く。

ひも8本
ひもが3/1/3/1で配置されている。3本を1本と見なし、左から下、上、下と通っていく。

ひも4本
左に2本、右に2本。左外側のひもが2本の下、1本の上を通って左内側に行き、右外側のひもが2本の下、1本の上を通って右内側に行く。

丸台
ひも16本、4色。Aをxに移し、Dをyに移す。次にこれをペア2とその反対側のペアとで行い、反時計回りにペアを移動しながら続ける。

ひも4本
白いひもと黒いひもを交互に結んでいく。それぞれ同じ向きで結んでいけば、らせん状になる。

組みと織りの狭間

組ひもと指織り

織りは、さまざまな方法が可能だ。はたがなくても、指織りという方法がある。糸をだぼに固定し、編むようにそれぞれの糸を経糸にも緯糸にも使って組んでいく方法である。先史時代のアンデスや後のインカの牧夫は、装飾豊かな組ひもを作り、アルパカの群れを追ったり、収穫物を守ったり、狩りをしたりするのに利用した。ヴァイキングの時代には、木や骨、象牙でできたルーチェ（下図参照）という道具を使って組みひもを作った。

かつて五大湖周辺の交易所では、指織りの帯が販売されていた。カナダのその地域で作られていたもので、矢印形の模様が多く、毛皮の運び屋たちがよく身に着けていた。大きさは幅15センチメートル、長さ3.7メートルほどで、2～3回体に巻きつけ、ポケットとして使った。

ひも織機を使って織ることもできる。これははたの一種で、経糸と緯糸を使い、指織りよりも固く締まった経地合いの平織帯を作ることができる。こうして作った帯を横にいくつもつなぎ合わせれば、幅を広げることも可能だ。

アフリカのアシャンティ人は、ラフィアヤシの糸でケンテと呼ばれる帯状の布を作る。その織り方は、当地の民話に登場するアナンセというずる賢いクモ男から教えてもらったと信じられており、ケンテには神聖かつ儀礼的な意味があるという。ホピ族も儀礼用の帯を作るが、そこには永遠性や宇宙との関係が描写されている。

複数の色のひも16本を使ったV字形の組み方。左右外側2本ずつのひもが2本おきに組み合いながら中央へ向かう。

同様に2段目を作り、強く締めてさらに段を重ねていく。時計回りに組んだ次の段を、反時計回りに組むこともできる。

斜め縞の平組み。

経糸を1本おきに綜絖棒に固定する。

ひも織機。矢印部分を上下させることで杼口ができる。

ひも織機用のチャート。上段は綜絖に固定されていない経糸、下段は綜絖に固定された経糸を表す。左の×はグレー。

左のチャートからできる模様。

平織り
下から上、上から下へ

　平織りはもっとも単純な織物構造で、経糸を上下に分離させ、その狭間から緯糸を通しこれを繰り返す、すなわち上下層の分離構造である。この織り方でも、色、糸の種類、糸の太さや間隔、糸の張りやよりを変えれば、さまざまなバリエーションを生み出すことができる。平織りの布は、印刷や刺繍に適している。

　布は傷みやすいため、古代の遺跡から見つかる例はほとんどない。だが紀元前7000年にさかのぼるメソポタミアの遺跡からは、粘土に押しつけられた平織りの布の跡が見つかっている。また、紀元前3000年ごろのスイスの湖上住居跡では、模様に補緯を使った織物の断片が発見されている。

　古代ギリシャでは、毎年アクロポリスで開催されるパンアテナイア祭に合わせ、女性がペプロスと呼ばれる毛織物の長衣を作り、アテナ神像に着せていた。パルテノン神殿のフリーズには、この儀式の光景が描かれている。この長衣は、サフランの黄色とホネ貝の紫色で染めた糸で作られ、神と巨人との戦いが織り出されていた。経糸おもりばた（28頁参照）で補緯を使って織ることで、まるで綴れ織り（タペストリー）のような絵画的な効果を生み出していた。

　平織りは綴れ織り（32頁参照）の土台となる。古代ギリシャでは星空は、冥界の女王ペルセポネが織った綴れ織りだと考えられていた。アーサー王伝説に登場するシャロットの女は、外の世界を直接見ると死ぬというのろいをかけられ、鏡に映した世界を見て綴れ織りで織り出した。だが、鏡の中にランスロットを見つけ、窓から直接この男を見てしまったために命を落としてしまう。アテナの王女ピロメラは、自分が強姦された物語を綴れ織りで表現している。イエスが死んだ時に裂けたというエルサレムの神殿の垂れ幕は、宇宙を表現した高さ24メートルに及ぶバビロニアの綴れ織りだった。

平織り

緯地合いの厚地織

あぜ織り

うね織り

補経

補緯

布地を構成する緯糸とは別に、模様を織り出す補助的な緯糸（補緯）を用いて、平織地に多色の模様を織る縫取り技法がある。耳から耳まで布幅いっぱいに渡る全幅の補緯と、模様の部分だけを織る部分補緯の２種類がある。後者の模様部分の補緯は、裏面で織端の糸がはみ出す。同様に模様を織り出すために補助的な経糸を用いる補経もある。補経は織物構造に欠かせないものではないが、地組織の経糸に色糸を加えて模様を追加することができる。

綾織り

ヘリングボーンとデニム

　綾織りは平織りに比べ、柔らかく、暖かく、しわに強い。その歴史は、紀元前2600年ごろのトルコにさかのぼる。見かけ上は、織り目が斜めに現れる（一般的には45度）。構造的には、経糸2本が1組になって上下する組織で、次の段では緯糸が経糸1本分左右どちらかにずれて同じパターンを繰り返す。これを2/2綾組織（経糸2本が緯糸1本の上、次に緯糸1本が経糸2本の上になる組織）という。ほかに、3/1綾組織（経糸が緯糸3本の上、緯糸1本の下を通る）、1/3綾組織（経糸3本が緯糸1本の上、次に緯糸1本が経糸1本の上になる組織）もある。2/2綾組織の織物は、青銅器時代後期に北欧で経糸おもりばたを使って織られたものが発見されている。この織り方を最初に採用したのは、毛織物の職人だったと考えられている。羊毛はからまりやすく、綾織りのほうが平織りよりも緯糸を通しやすかったからだ。

　綾織りを意味するtwillの語源は、フランス語のtouaille（回転式手ふき）らしい。スコットランドの粗い綾織りをツイードというが、この名称は1840年ごろ、送り状を誤読したことにより生まれた。綾織りには、表面に見える経糸と緯糸のバランスが異なるものと同じものがある。デニムも綾織りだが、この単語は、フランス語のserges de Nimes（ニームのサージ）が転訛したものと思われる。

　綿デニムは、ゴールドラッシュ時のカリフォルニアでオーバーオールを作るために使われたのが最初である。紀元前445年、ヘロドトスはワタの木を羊毛の生る木と呼んだ。後には、ワタのさやの中に小さな羊がいると考えられたこともある。1700年代にはアメリカのジョージアにワタの種が渡り、株が広がった。アメリカのワタの大半は、この種の子孫である。

2/2ダイレクト(正則斜文)　　　3/1ダイレクト(正則斜文)

1/3ダイレクト(正則斜文)　　　2/2ブロークン(破れ斜文)

ヘリングボーン(杉綾)　　　2/2リバース(斜文変化組織)

綾織りの場合、綜絖枠が3枚以上必要であり、一般的には4枚使われる。綾織りには以下の3つのタイプがある。(1)ダイレクト、あるいはストレート。織り目の斜線が左もしくは右へと一定方向に走っている。(2)ポインテッド(山形斜文)、あるいはウェーブド。一定の間隔ごとに織り目の斜線の方向が変わる。ヘリングボーンはこの一種。(3)ブロークン、あるいはリバース。織り目に連続性がない。中国起源と言われる。

タータン

スコットランド氏族の衣装（経地合い）

スコットランドのハイランド地方の人が着ていたタータンは、その鮮やかな色彩で、今やスコットランドの民族衣装の代表格となっている。これも綾織りで、経糸と緯糸両方とも同じ順に色を並べて織る。以前は棒に色糸を結びつけて並び順をデザインした。この並び順は、均整が取れているパターン（次頁下図の上段）が多いが、まれに不均整なパターン（次頁下図の下段）もある。

タータンに似た織物は紀元前1200年ごろからあり、中国のタリム盆地のミイラや、オーストリアやドイツのハルシュタット文化の遺跡から発見されている（ハルシュタット文化が後にケルト文化に発展した）。タータンという言葉は、1538年に初めて文献に登場する。ゲール語では「ブレアハカン」といい、チェック模様を意味する。

タータンは18世紀初めにはイングランドでも取引されるようになるが、ジャコバイトと英国が戦ったカロデンの戦い以後は着用を禁じられてしまう。だが1782年にこの法律が撤廃されると復活を果たし、1842年にはソビエスキ・スチュアート兄弟が75種を超えるタータンを紹介した『スコットランドの衣服 *Vestiarium Scoticum*』を出版した。兄弟は、掲載した織物の多くは16世紀の資料から転載したものだと主張しているが、当時すでにその資料は失われており、以来すべて兄弟の創作なのではないかとの議論が絶えない。

スコットランドでは、氏族ごとにタータンの模様がだいたい決まっている。日常的に着用できるタータンには、ジャコバイトタータンやカレドニアタータンがある。明るい色合いのジャコバイトタータンは、もともとは18世紀に、密かに忠誠を示す印として着用されていた。氏族のほか、連隊ごと、地方ごとに決まったタータンがあるが、聖職者だけは共通して同じタータンを使っていた（次頁上図）。アメリカやカナダでは4月6日、そのほかの地域では7月1日に、タータンの日を祝う。

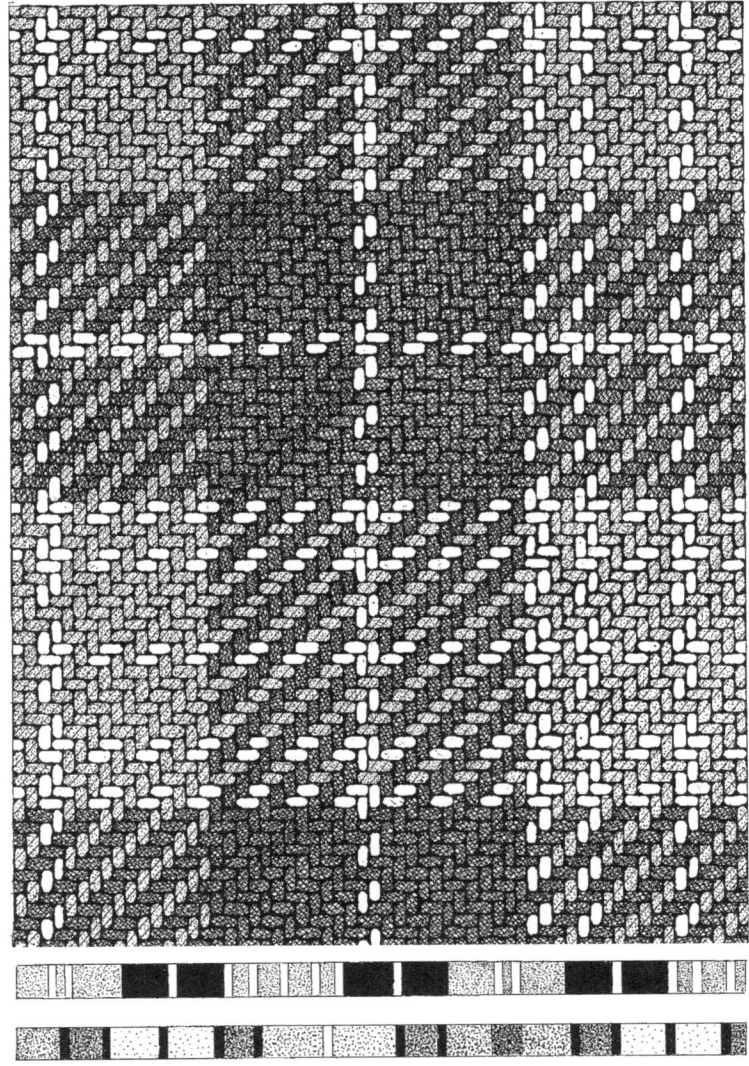

繻子織り

滑らかさを求めて

　繻子織り(しゅすお)は、経糸あるいは緯糸が表面に浮いているように見える。経糸が浮いているものを経繻子、緯糸が浮いているものを緯繻子という。光沢があり柔らかいが、引っかかりに弱い。綜絖枠を5枚以上使って織られ、糸の交錯点は2段以上の差を置いて左右どちらかに移動していく。通常は、1枚だけ綜絖枠を上げればすむように、表を下にして織る。

　繻子織りはもともと絹織物に利用されていたが、かつて絹は中国でしか手に入らなかった。繻子織りを意味するsatinは、中国南東部にある刺桐(ザイトン)という街の名前に由来する。中国の伝説によれば、皇后の西陵氏が蚕の繭をお茶の中に落としてしまった時に、繭がほどけていくのを見て絹を発見したという。絹は、きわめて丈夫な天然繊維である。この繊維はやがて中国からローマに伝わり、その交易路はシルクロード(絹の道)と呼ばれるようになった。

　絹は同量の金と同じ価値があり、その作り方は極秘とされていた。そのためローマの著述家セネカは木になると考え、歴史家マルケリヌスは土からすき取ったものだと述べている。しかしこれも伝説によれば、紀元後6世紀に僧侶2人が中をくり抜いた杖で繭を盗み出し、秘密がとうとうばれてしまったという。日本の神話では、保食神(うけもちのかみ)の眉から蚕が生まれたとされる。

　繻子織りを利用したダマスク織りは、シリアの街ダマスカスを語源とする。経繻子と緯繻子を交互に並べた織物で、1色だけのものもあれば、さまざまな色の経糸・緯糸を使って模様を織り出した装飾豊かなものもある。中国では緞子(どんす)と呼ばれ、幸運のシンボルや花があしらわれていることが多い。イスラム教徒は、肌にじかに絹織物をまとうことを伝統的に禁じられてきたが、経糸に絹、緯糸に綿を使った繻子織物は認められていた。この生地はマシュルーと呼ばれ、「許された」を意味する。

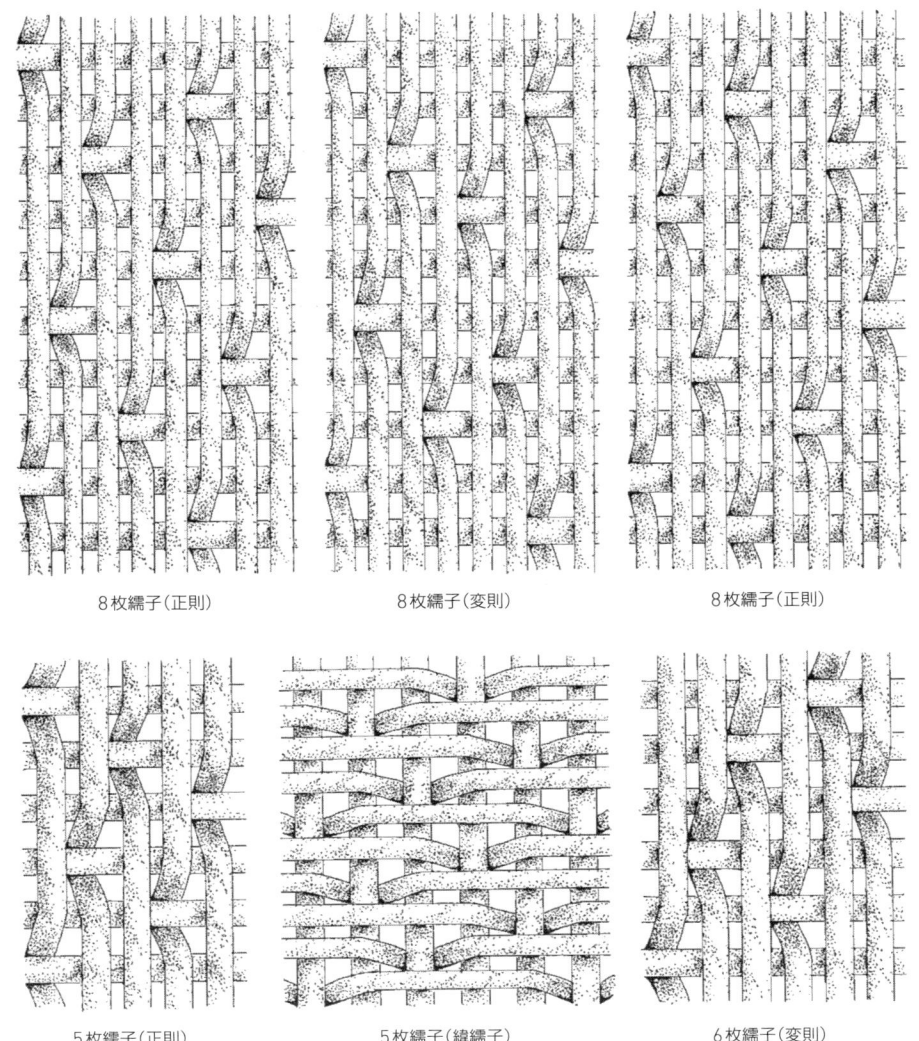

カード織り
現れる模様

　カード織りは、模様を織り込む最古の方法だと言われている。その歴史は青銅器時代にまでさかのぼり、エジプトやアジア、アフリカ、北欧で遺物が発見されている。この興味深い技術を用いれば、経糸が表面に現れた経地合いの強靭な帯を作ることができる。文字など複雑な模様が織り込まれることが多く、華麗な祭服を作るのに利用されてきた。

　カードは一般的に正方形で、それぞれの角のそばに穴が開いている（次頁では時計回りにA〜Dの文字を当てている）。かつては骨や木、亀甲、角などで作られていたが、1辺10センチメートルほどの正方形の厚紙でもいい。このカードを全部あるいは一部のみ回転させ、さまざまな経糸を上下させることで、模様を生み出すのである。

　次頁では、20枚のカードを使い、白と黒の2色で単純なデザインの帯を作っている。カード織りを行う際にはまず、出来上がりの帯の長さよりもいくぶん長い経糸とカードを用意する。次に、糸配置のチャートに従ってカードの穴に経糸を通していく。外側の2枚のカードには4つの穴すべてに黒糸を通し、それ以外のカードにはAとBに黒糸を、CとDに白糸を通す。そして、経糸の一方の端を固定物に結びつけ、もう一方の端を太い棒（p）に結びつける。その際に、経糸の張りも調節する。

　この段階で、カードはAとDの穴を上にして並んでいる。ここですべてのカードを反時計回りに4分の1回転させ、棒から15センチメートルほどのところに2番目の棒（q）を入れる。次に、すべてのカードを時計回りに4分の1回転させ、さらに3番目の棒（r）を通す。こうすると経糸が水平に保たれ、きれいに広がる。これでカード織りの準備は完了である。織り方については次頁を参照してほしい。

　いろいろと試してみれば、さまざまな模様を織り出せることがわかる。シンプルだが、実に用途の広い技術なのだ。

こちらの端を固定物に結ぶ

こま結びで
棒に経糸を結ぶ

緯糸は、帯の両端の色（この場合は黒）
に合わせるといい。カードを反時計回りに
回転させ、AとBを上にして緯糸を通し、
もう一度反時計回りに回転させ、BとCを上にして
緯糸を通す。それから緯糸を打ち込んで平らにならす。
この作業を、次の2回は時計回り、その次の2回は反時計
回り（BとCが上に来た図のような状態になる）といった
パターンで繰り返し行う。こうして回転のたびに緯糸を通して
いくと、片面は黒、片面は白の帯が出来上がる。
真ん中の8枚のカードのみを2回時計回りに回転させ、
その後カードすべてをもう一度回転させると、
反対側の面の色が帯の中央部に現れる。

経糸を1つにまとめて固定物に結ぶ

腰ばた

月と太陽の織物

　腰ばたはきわめて用途が広く、数本の棒とベルトだけでできているため、持ち運びも可能である。経糸は、固定物と織り手の腰との間に張られ、腰の位置で張りを調節する。中国を含むアジア、メキシコ、グアテマラなど、数多くの地域で見られる。

　マヤの月の女神イシュ・チェルは出産とはた織りを司り、マヤの女性は古くからウィピルと呼ばれる民族衣装をまとっている。スペインに征服される以前から腰ばたで製作されていたこの衣装には、大地の神の土地や宇宙のイメージが表現されている。聖霊や神々（現在ではキリスト教の聖人の場合もある）が夢の中に現れて教えてくれるのだという。ウィピルを着ることで、女性はマヤの宇宙の中心に位置する存在になる。2つと同じ模様はないが、色やデザインには、出生地の村の伝統が反映されている。

　腰ばたでは、織り手がはたの一部となっている。コロンビア北部に住むコギ族ははたを、人体とシエラネバダ山脈の地形を示すシンボルだと考えている。コギ族の神殿には炉が4つあり、天井には太陽光が差し込む開口部がある。夏至の日になると、太陽光線が南西の炉から南東の炉へと神殿の中を横断し、昼には光の糸を、夜には闇の糸を織り合わせる。それからの6カ月間、太陽光線は毎日少しずつ北へ移動していき、冬至の日には北西の炉から北東の炉へと神殿内を横断する。太陽は、神殿というはたで生命の布を織る。春分の日と秋分の日を境に、1年の間に太陽と月のために2枚の布を織るのである。

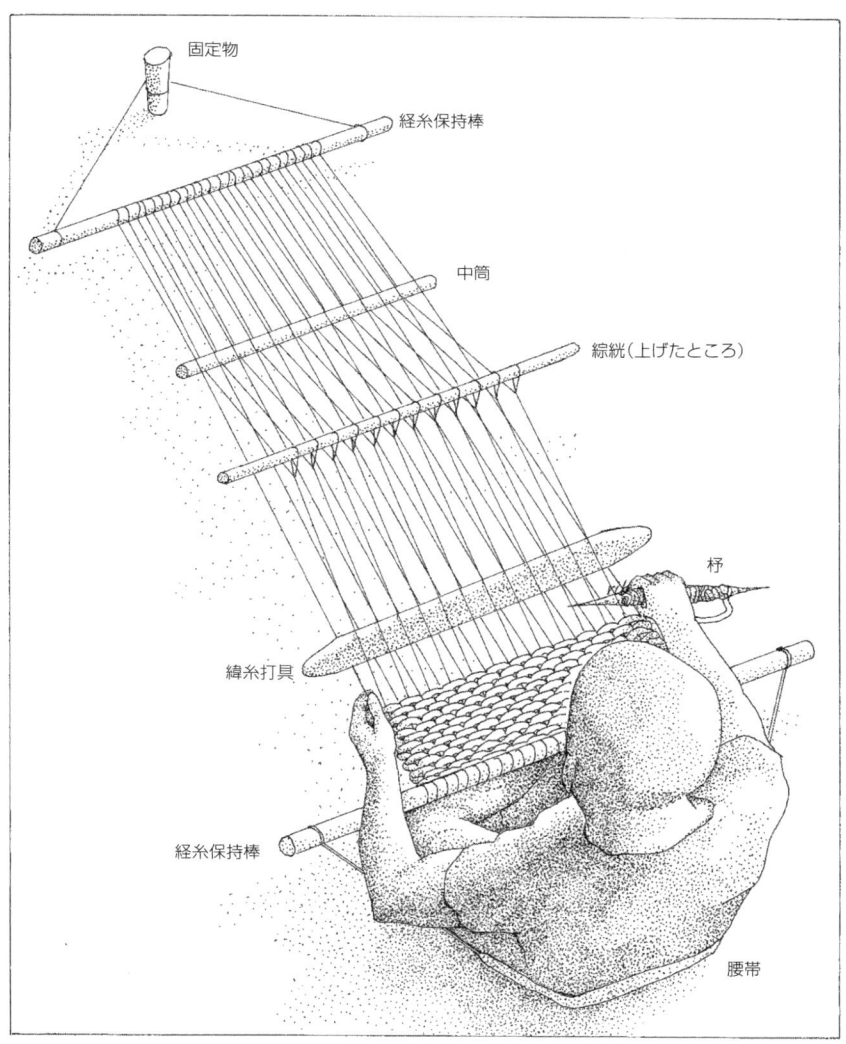

経糸おもりばた
古代の技術

　このはたの歴史も古く、アナトリアのチャタル・ヒュユクに紀元前7000年ごろ存在していたことが確認されている。エジプト、北欧（現代でも利用されている）、古代ギリシャやローマの遺跡から発見されているほか、アメリカ先住民も使用していた。綴れ織りや平織り、綾織りが可能だ。

　経糸を上の経糸保持棒から吊り下げ、織り手ははたの前に立って作業を行い、刀杼を使って上へと織りあげていく。かつては、経糸に吊るされたおもりは形もさまざまで、材料も石、焼成粘土、鉛などがあった。アリストテレスは石のおもりを睾丸になぞらえ、古代ギリシャのオルペウス教徒は経糸が精液を表すと考えていた。アイスランドに伝わる『ニャールのサガ』では、ワルキューレが血のように赤いはたで、人間のはらわたを経糸と緯糸に、殺した人間の頭を経糸のおもりに使って戦争の結末を織り上げたという。

　アラスカ南東部に住むチルカット族は、この種のはたを使い、指で経糸に緯糸を絡ませ、氏族の紋章となる左右対称の美しい模様を織り上げる。このチルカット・ブランケットは、かつてきわめて貴重な財産とされ、これを与えるのは敬意の印とされた。首長が死ねばともに火葬に付された。

　ホメロスの『オデュッセイア』では、オデュッセウスの妻ペネロペが、難を逃れるためにこのはたを利用している。夫が20年間も行方不明になっている間に、ペネロペの周りに求婚者が集まってきた。夫を愛していたペネロペは、明けても暮れても義理の父ラエルテスの死に装束を織り、これが完成するまでは新たな夫を迎えられないと述べて求婚を断った。だが実はペネロペは、夜になると昼間に織っていた布を密かにほどいていた。そのため「ペネロペの織物」という言葉には、始まったけれど終わらないものという意味がある。

綜絖により経糸を上下させて杼口を作る

最初の数センチメートルはカード織りで織る。長く垂らした緯糸が経糸になる。

(a)経糸保持棒 (b)垂直材 (c)綜絖 (d)中筒
(e)経糸の間隔を固定する鎖状のひも
(f)おもり (g)刀杼

左から、チルカット族のはた、緯糸のねじり（捩り）技法、チルカット・ブランケット。従来は、杉皮の糸にヤギの毛を巻いたものを経糸に使った。経糸の端はヤギの腸の袋の中にまとめられている。緯糸には染めたヤギの毛を用い、指で経糸に絡めていく。

ナバホ織り

クモ男が太陽光線で

　アリゾナ州に住むナバホ族にとってはた織りは聖なる行為であり、その工程の各段階に祈りや歌がある。歌は世代から世代へと受け継がれ、女児が生まれると、織物がうまくなるように指をクモの巣に触れさせる習慣がある。

　その歴史をたどると、近隣に住むプエブロ族から織る技術を学んだようだ。当初は綿を使用したが、やがてスペイン人がもたらした羊毛を使うようになった。伝説によれば、天地創造の初めに、キャニオン・デ・シェイにそびえる高さ240メートルほどのスパイダーロック（クモの岩）に住むクモ女が、ナバホ族に織り方を教えた。そしてその夫のクモ男が、天と地のひもで作ったはたと、太陽光線でできた経糸と緯糸をナバホ族に与えたのだという。

　伝統的なデザインは、視覚を混乱させるような幾何学模様で、1880年に導入されたジャーマンタウン糸の影響を受け、色鮮やかなものもある。非対称的な抽象模様には力が秘められており、まとう者を保護・治癒し、強さを授けてくれるという。かつては砂岩でこすって表面を滑らかにしており、水をはじくほどきめの細かい織物もあった。

　従来ナバホ族の祈祷師は治療の儀式に砂絵を使っていたが、1920年ごろからはその絵を織物のデザインに利用するようになった。そのような織物の場合には、神々の怒りに触れることのないよう織り手がまじないを唱えたり、デザインを意図的に変更したりしている。織物の中にさまざまなものを織り込むこともある。たとえば、速さを求めて鞍の下の敷物に羽毛を入れたり、耐久性を高めるため動物の腱を編み込んだりしている。糸は「霊の線」と呼ばれ、織り手の創造性が外へ向かうように、中央から両端へ向けて織り進められることが多い。またかつては、1日で織物を完成させるのは縁起が悪いと考えられていた。

最初は仮のはた棒に8の字形に糸を通す

綜絖への糸の通し方

緯耳の処理
(緯耳を別糸で絡み合わせる処理方)

(a)上の横木 (b)張り棒 (c)経糸保持棒 (d)垂直材 (e)中筒 (f)綜絖
(g)杼口棒 (h)経糸保持棒 (i)下の横木 (j)緯耳を処理するための糸

経糸の間隔を固定するため、仮のはた棒に張った経糸の端を別紙で絡めていく。この糸を、さらに別糸で経糸保持棒と経糸に絡めた糸をともにくくる。最後にはた棒を取り除く。

ナバホ族の織物では、くさび織りが使われることもある。これは扇形の模様を作る技法で、反対方向に織ったくさび織りを組み合わせれば、山形の模様が出来上がる。緯糸を強く打ち込んで経糸が見えないようにする。

綴れ織り

平織りの絵

　古代エジプト時代からある綴れ織り技法（タペストリー）は、平織りで模様や絵を織る技法である。緯糸は、耳から耳までではなく模様部分ごとに織り込まれ、経糸を覆い隠す（下図参照）。さまざまなはたで織ることが可能であり、次頁は2つの部分、2つの色をつなぎ合わせる方法を示している。

　中世のフランスなどでは、壁面装飾として綴れ織り技法を使ったタペストリーが人気を博し、修道院や教会、城に温かみを添えた。タペストリーという言葉は、フランス語で絨毯を意味するtapisに由来する。重要なタペストリーは大規模な工房で製作され（タイトル頁参照）、後には画家がデザインを手がけた。

　実物大の下絵（カートゥーンと呼ばれる）をチョークやインクで経糸に転写するため、経糸は強くなければならず、伝統的に羊毛が使われる。綴れ織りでは、一般的に絵を横向きにして緯糸で横方向に織られる。そのため織物が飾られるときには、織端の耳が絵の上部になって吊り下げられるので布にかかる負担が少ない。また、織機の裏側の面が織物の仕上がり面になる。織り手は鏡で裏に出ている織りを確かめながら織る。

　綴れ織りの技法は、アジアやペルー、アメリカで、壁面装飾以外の織物にも長らく利用されてきた。キリムと呼ばれるラグは、綴れ織りの技法を使っている。キリムには階段状の斜線模様があり、2つの色が接するところに短い垂直なハツリが現れるのが特徴的だ。両面が使えて柔軟性があり、ベッドカバーやドア装飾にも利用された。物語に登場する魔法の絨毯は、このキリムなのだろう。

インターロック（接続法）　　　　　　　　ダブルインターロック（二重接続法）（裏面）

ドブテール（接続法の一種）　　　　　　　　ハツリ

ハッチング（接続法の一種）　　　　　　　　斜線の織り方

輪郭線の織り方　　　　　　　　曲線の織り方

33

水平ばた
地ばたともいわれる

　このはたは、紀元前6000年ごろからトルコの遺跡チャタル・ヒュユクで使われており、現在もその使いやすさからアラブ系の遊牧民が利用している。地面に水平に置いて使い、移動する時には杭を抜いて巻いておけばいい。作成できる織物の幅は最大で1メートル程度だが、竪機が利用されるようになる以前、エジプト人はこの水平ばたを使い、実に精巧な亜麻布を織っていた。細かい結び（36頁参照）のあるラグを作ることもでき、特定の経糸を上げて杼口を作る棒を使えば、さまざまなデザインも可能だ。

　旧約聖書の中でデリラはこのはたを使い、サムソンが寝ている間にその髪の7つの房を織物に織り込み、サムソンを留めておこうとした。しかし敵が来ると、サムソンは持ち前の怪力ではたごと地面から引き抜いてしまった。その後サムソンはデリラに髪をそられ、怪力を失った。このように髪は、偉大な力を秘めている。マロリーの『アーサー王の死』では、貞節な女性ディンドランが自分の髪で織った剣帯を身に着けることで、ガラハッドはダビデ王の剣を手に入れることができた。

　ヘラクレスも、リュディアの女王オムパレの奴隷となり、女王の命令により女性の服を着て糸紡ぎやはた織りをさせられた。ヘラクレスはまた、イアソンとともにアルゴ船に乗り込み、金羊毛を探しに出かけた。金羊毛はコルキスの国のアレスの森の木に打ちつけられており、眠らないドラゴンが守っていた。

　ギリシャ神話には、美しい人間の娘プシュケが凶暴な金の羊の毛を取ってくるよう命じられるエピソードがある。プシュケは葦に教えてもらったとおり羊が眠るのを待ち、月明かりを頼りに小枝に引っかかった金の羊毛を集めたという。星座の牡羊座はこの羊を表している。牡羊座は戦いの神アレスに支配され、昼夜の長さが等しくなる春分の日を知らせる。

(a)経糸保持棒 (b)中筒 (c)綜絖 (d)経糸保持棒

ラグと結び

パイルが持つ暖かさ、ふわふわした柔らかさ

　現存する最古のラグは、シベリアの古墳で凍った状態で発見された、華麗な装飾のあるパジリク絨毯である。2500年ほど前のものと推定され、現在はエルミタージュ美術館に保管されている。このラグにはパイルにギョルデス結び（トルコ結び）が使われているが、この結びは強度のあるラグを生み出す。ほかにも、よく知られた結びにセンネ結び（ペルシャ結び）があり、これはしなやかな毛羽を作る。どちらも、その結びを行っていた地名にちなんだ名称である。

　ラグの場合、経糸には主に、滑らかで伸びにくい木綿が使われる。緯糸は、羊、ヤギ、ラクダの毛だが、贅沢品には絹が利用される。インドの絹ラグには、1平方インチ（約6.5平方センチメートル）あたり2000もの結びがある。こうした東洋の技術はやがて西洋にも伝わり、スペインを皮切りに、ポルトガル、イングランド、フランスへと広まった。スペインでは、経糸2本に対して結びを行うギョルデス結びやセンネ結びとは違い、経糸1本に対して結びを行うスペイン結びを行っていた。これらの結びはいずれの場合も、平織り2〜3段ごとに1段ずつ配置される。

　北欧のリュというラグは、ギョルデス結びに似た結びを利用した両面のパイル織物である。暖かいことから漁師が好んで利用したほか、ベッドカバーとしても使われた。花嫁は、花嫁道具としてこれを持たされ、その上に立って婚姻の儀式を行った。

　千夜一夜物語のある話では、一見何の価値もなさそうなラグが、強く願うだけで空飛ぶ魔法の絨毯に変わり、願いどおりの場所へ連れていく。ほかの話では、ある織り師がほかの職人を出し抜いて王子に1時間で織りの技術を教え、匠の中の匠とほめ称えられる。イスラムの伝説によれば、ソロモン王は自分や従者を乗せて運んでくれる絨毯を持っていたという。

絡み織り

トルコ結び

鎖編み

トルコ結びの一種

輪奈織り(パイル織り)

スペイン結び

結びが生まれる前は、結びのないラグがあった。スマック織り(ウェフト・ラッピングとも)や鎖編みは、どちらも模様や質感を生み出す。輪奈織りは紀元前2000年ごろから見られ、平織りの地に輪奈(ループ)を作る。パイルを結ぶと、床の敷物に適した耐久性のある柔らかい織物になる。熟練した織り手になると、1日に1万〜1万5000もの結びを行うという。さまざまな色の結びを配置してデザインを行うが、伝統的な模様に仕立てられることが多い。結んだ糸の端は、結ぶごとに切っていく場合と、全体が完成した段階で切りそろえる場合がある。
※ラグとは比較的毛足の長い絨毯のこと。英国ではひざ掛けや毛布もラグという。パイルとは織物では、短く柔らかい毛足のあるものをいう。

ラグと象徴

魔法の絨毯に乗る

　東洋のラグは、大宇宙の中の小宇宙であり、一見無限に見える内世界が、何層もの外縁で囲まれている。単純な水平機や竪機で織られ、完成までに数か月から数年かかることもある。完璧を許されるのは神だけであるため、どのラグにも、非対称的な線や模様など不完全な部分が含まれる。

　アラブの遊牧民はこうしたラグを使い、放浪生活の中で私的な空間を作り、自分の身を悪から守る。ラグの端の青いビーズや貝殻は織り手を嫉妬から守り、端から延びる長い糸はそこから悪霊を立ち去らせる。2枚の細長い葉に囲まれたロゼット模様（中央から放射状に広がるバラの花のような模様）が描かれることがあるが、これは水に囲まれた世界を表している。水の中で2匹の魚が泳ぎ、昼夜と季節を生み出しているという。ショールなどに使われるペイズリー柄は、"ボテ"と呼ばれるしずく形の模様で構成されるが、この模様もラグに頻繁に利用される。古代メソポタミアの都市バビロンではすでにボテが使われており、ナツメヤシの新芽を表していた。そこからボテは、やがて生命の樹と見なされるようになった。

　礼拝用のラグは、敬虔なイスラム教徒が地面に敷いて使う。一方の側にアーチ形の模様があるためすぐに見分けがつく。このアーチ形の模様をミフラーブという（右頁上部）。これをメッカの方角へ向けて1日に5回礼拝を行うのである。ムハンマドの娘ファーティマは結びに長け、その手がラグの模様として描かれることもある。

　中国のラグは組織化された工房で製作され、ハスや笛、扇など、道教や仏教のさまざまなシンボルが組み込まれることが多い。チベットのラグには独特なトラが描かれ、悪から身を守るため、あるいは地位を示すために使われた。

はた織りの組織図
模様を記号化する

　織り手は、複数枚の綜絖枠を持つはたで布を織る際、事前に作成した組織図に従って織っていく。この組織図の1つには、どの綜絖枠のどの綜絖に経糸を通すかが示されている。綜絖とは真ん中に輪のあるワイヤーで、そこに経糸を通す。綜絖枠はそれぞれ、1つもしくは複数の踏み板につながっている。踏み板を踏むと綜絖枠が下がり(カウンターマーチ式やジャック式の高機は綜絖が上がる)開いた杼口に緯糸を通すという仕組みである。

　織りがある程度進むと、布ははたから切り離される。これは織り手に、死に向かう人生を想起させる。経糸は世界を動かす不変の力を、行きつ戻りつする緯糸は人間のはかなさを象徴している。また、経糸は男性的な積極性や直射日光を、緯糸は女性的な従順さや月の反射光を表す。

　アフリカのドゴン族の言い伝えでは、祖先の霊が尖った歯の間から糸を引き出し、口の開きを緯糸を通す杼口に見立て、はた織りの技術を教えた。この糸はまた、言葉の力を授けたともされる。夜に布を織ると、布に沈黙と暗黒が織り込まれると信じられていたため、夜のはた織りは禁じられていた。

　中国の伝説によれば、織女(ベガ)と牽牛(アルタイル)が恋に落ち、2人の子供をもうけた。しかしそれをねたんだ王母娘(織女の母)が2人を離し、その間にかんざしで線を引くと、それが天の川(銀河)になった。2人は天の川で隔てられたが、7月7日にはカササギが橋を作ってくれるので、その日だけは会うことができるのだという。日本ではこれを七夕として祝っている。

綜絖枠 踏み板

(a) 綜絖通し

(b) タイアップ

(d) 組織図

(c) 踏み順

(e) 実際の布

設計図は4つの要素から成る。

(a) **綜絖通し** どの綜絖枠のどの綜絖に経糸を通すかを示す。上から見た図で、手前の綜絖枠から順に1～4の番号を振っている。

(b) **綜絖枠と踏み板の結び** どの踏み板がどの綜絖枠につながっているかを示す。1つの踏み板で、一度に2つ以上の綜絖枠を動かすこともできる。

(c) **踏み順** 決めた模様を描くにはどのような順で踏み板を踏めばいいかを示す。

(d) **組織図** 最終的な布の図案である。上記の例では、平織りを2段織ったあと、2/2の綾織りが続く(e)。

卓上織機と足踏み織機
綜絖、踏み板、綜絖枠、杼

　リジッドヘドル織機、卓上織機、足踏み織機の構造は基本的にはどれも同じであり、大きさや利点が違うだけだ。いずれも経糸を通すのに時間がかかるが、織り上がった布を巻き取るローラーがあり、いったん経糸を通せば、長い布や複数枚の布を織ることができる。

　リジッドヘドル織機は、平織り用のもっともシンプルなはたである。筬綜絖(おさそうこう)(リジッドヘドル)は、伝統的に骨や木、象牙で作られ、経糸の間隔を開けるとともに、杼口を開けたり緯糸の打ち込みを行ったりするのに使われる。

　卓上織機には、2枚、4枚、あるいはそれ以上の綜絖枠を持つものがあり、レバーを使って杼口を開ける。足踏み織機と原理は同じである。卓上織機は手だけで操作するが、足踏み織機には踏み板があり、手と足で操作するため、その分速く織れる。足踏み織機は、中国では紀元前2000年ごろから存在したが、ヨーロッパに現れたのはその3000年後である。13世紀のヨーロッパでは、一部の国で布の長さ、幅、重さが厳しく制限された一方、フランドルではより幅の広い布を製作するため、2人用の織機が導入された。

　道教の教えによれば、杼の行き来は、宇宙における生死の変遷を表すという。この杼の動きは、性交のメタファーでもある。マレーシアの民話には、自然に織り上がっていく布の話がある。毎年真珠の糸が追加され、その織りが終わった時に世界も終わるのだという。

(a) リジッドヘドル織機。
(b) 高機（たかはた）。綜絖枠が上にしか動かないライジングシェッド式で、綜絖枠は個別に動く。
(c) 卓上織機。
(d) 高機の一種。綜絖枠が上下できるシンキングシェッド式で、綜絖枠は一緒に動く。
(e) 高機の一種。構造が複雑化したライジングシェッド式で、杼口がしっかりと開く。

ドロー織機

およびジャカード織機

　ドロー織機は、リッジヘドル織機よりもはるかに複雑な、華麗な模様を織り上げることができる。もともとは、経糸それぞれにひもを結びつけ、はたの上に乗った助手（ドローボーイ）がそれを織り手の指示通りに上げ下げしていた。中国では、杼を投げ通す行為を「花を引く」と言ったことから提花機と呼ばれる。紀元前400年ごろに、中国で発明されたこの織機は、やがて西洋に伝わり、ヨーロッパのルネサンス期およびバロック期の織物の模様はすべてこの種の織機で製作された。ドロー織機は、ヨーロッパで18世紀末まで利用された。

　1806年、リヨン（フランス）のジョゼフ＝マリー・ジャカールが、パンチカード（右下図）を利用して経糸を順に上げ下げする織機を発明した。この織機はスピードが速いうえ、中世の華麗なタペストリーに匹敵する複雑な模様を織ることができた。そのためフランスの同業者から反感を買い、ジャカールは1834年に貧困のうちに死んだ。だがそのアイデアは画期的なものだった（この織機は、チャールズ・バベッジが設計した初期コンピュータに直接的な影響を与えた。情報記憶システムを初めて使っていたからだ）。こうした複雑な織機のおかげで、ショールなどの織物が速く安価に製作できるようになった。

　今日、織機はコンピュータ化され、いっそう複雑な織物をさらに速いスピードで製作できるようになった。手作業ではた織りをしていた時代とは大違いである。以前は母から娘にはた織りの技術が引き継がれ、それが女性の財産となり、夫を獲得する手段となった。今日ではまた、このはた織りの技術の手ほどきにかかわる習慣も失われてしまった。だがこれは悪いことではないのかもしれない。ベネズエラの少女たちはかつて、はた織りの技術を覚えるまでの数年間を隔離されて過ごさなければならなかった。

45

装飾的な織り
レース状の綟り織り

　綟り織りは、レース状の織物を生み出す。一般的には平織りで作られた、透かし編み目模様の織物であり、ほかの織り方と組み合わされることもある。経糸を交差させ、それを緯糸で固定していく綟り織りは、紀元前2000年にエジプトで行われていたほか、ペルーや中国でも利用されていた。

　また、スプラングは、経糸を捻り合わせ、目の粗い伸縮性のある織物を生み出す。経糸しか使わないため、厳密には編みの一種である。この名称は古スウェーデン語のsprangningに由来し、その歴史は紀元前1400年ごろにさかのぼる。それぞれの経糸を左右の経糸に交互に捻り合わせていくため、最終的な経糸の位置は変わらない。糸を枠に張って作業を行うが、完成品は15〜30パーセントほど縮む。

　アナトリアで紀元前6500年以前に始まったトワイニングは、当初はかご編みに利用された。経糸に緯糸を捻り合わせていく手法で、杼口を開ける器具は用いない。マオリ族は、一組または二組で捻った技法を用い、タニコと呼ばれる華麗な幾何学模様の織物を製作している。中でも価値の高いマントは、名前をつけられ、名声を博することもあった。伝説によれば、女たちが妖精をだまして昼間に織物を織らせ、それを見て織りの技術を学んだという。

　マオリ族はまた、雨合羽に鳥の羽根を刺して装飾した。スペイン人による征服後のアステカの支配者は、結婚式に白いニワトリの羽根を使うため、ニワトリを確保し、織り師に提供していた。日本の民話「ツル女房」(「鶴の恩返し」)では、美しい布を織る妻を不思議に思った夫が、はた織りをする妻をひそかに見張る。すると妻はツルの化身で、自分の体から引き抜いた羽根で布を織っていた。妻は秘密がばれたことを知ると、ツルになって飛び去っていった。

スパニッシュ・レース（オープンワーク技法の一種）　　　　沙織

ブルックス・ブーケ（オープンワーク技法の一種）　　　　2本取り沙織

基本的なスプラング

反回転捩り技法　　　　全回転捩り技法

3色捩り技法　　　　マオリ族のタニコ

半回転捩り技法

47

仕上げの縁飾り
何ごとも終わりがある

縁飾りは、織物を仕上げ、緯糸のほつれを防ぎ、装飾的な縁取りを行うための手段として、新石器時代から利用されてきた。ナバホ織りのように織物が4つの耳で囲まれていない場合、耳のない辺にはさまざまな縁飾り、房、刺繍の技法が利用される。

マオリ族は、白い犬の毛の房飾りでマントを装飾した。毛がきれいに保たれるよう犬を室内で飼い、時々毛を刈ってはマントに利用していた。また一部のアメリカ先住民は、縁飾りのついた指織りの帯を体の左か右に掛け、それで自分が結婚しているかどうかを表現していた。インドネシアでは、筒形につながった織物をはたで製作するが、織り始めと織り終わりをつなげず、その間に緯糸を入れない部分を残しておく。この経糸のみの部分は、重要な儀式の際に切られ、経糸がそのまま織物の縁飾りとなる。儀式では、この縁飾りを聖なる泉に浸し、そこから滴る水を儀式の参加者に振りまいた。

スマトラ島のバタク族も、ヒジョ・マルシトグトグァンという聖なる筒形の織物を製作するが、この織物にも緯糸を通さない経糸のみの部分がある。この織物は古くから、母から子へ連綿とつながる生命を保護するお守りとして使われており、その力は時代を経るにつれて大きくなるという。この織物は、織り始めの部分から織り終わりの部分へ向かって子供が成長していき、終わりまで行くとそこからまた新たな世代が始まることを示している。バタク族の中には、結婚式の際に、この筒形の織物で夫婦を包み、結合を称えるグループもある。

織りは、先史時代の初めから存在する創造行為であり、あらゆる文化の神々からの聖なる贈り物である。それはいまだに人を惹きつけ、楽しませる力を持っている。これまで何世代もの人々が、もつれた繊維から糸を紡ぎ、布を織る行為に喜びを見出してきた。現代人であれ、その喜びを見出すことはできるに違いない。

鎖編み

結び技法による網

より　　　編み

巻きつけ技法

本結び

49

単純なはた

(a)(b)(g)は定長枠のはた、(c)(d)は倍長枠のはた。(a)張り棒に8の字形に経糸を巻く。(b)経糸を釘にループ状に掛けていく。(c)張り棒2本が背面にある。(d)経糸の張りが強い時は上端の張り棒を抜く。(e)(f)は巻き取りローラー(クロスビーム)つきのはた。(h)カード形のはた。

古いイングランド式織機

(a) 綜絖
(b) 筬
(c) 千巻（布巻き取り棒）
(d) 男巻（経糸保持棒）
(e) 踏み板
(f) おもり箱

足踏み織機

(a) 綜絖
(b) 筬
(c) 千巻(布巻き取り棒)
(d) 男巻(経糸保持棒)
(e) 踏み板

さまざまな平織り

(1)～(6)バスケット(ななこ)織り。(7)～(9)うね織り。(10)ログキャビン。経糸と緯糸をそれぞれ黒・白・黒・白・黒・白・白・黒・白・黒・白・黒の順に並べている。(11)シェパーズ・チェック。経糸と緯糸をそれぞれ黒2本・白2本の順に並べている。(12)チェック。経糸と緯糸をそれぞれ黒4本・白4本の順に並べている。

さまざまな綾織り

(13)～(21)綾織りのバリエーション。(22)～(24)急斜文織り。

装飾的な織り

(25)波形斜紋織り。(26)鳥目。(27)〜(28)鳥目のバリエーション。(29)〜(30)ローズパスのバリエーション。(31)グースアイ。

色彩効果

(32) 2/2ダイレクトの綾組織。糸の色を変えることで(33)や(34)の模様ができる。(33)千鳥格子。経糸と緯糸をそれぞれ黒4本・白4本の順に並べている。(34)ガーズ・チェック。経糸と緯糸をそれぞれ黒2本・白2本の順に並べている。(35)単純なパターンの綾織り。糸の色を変えることで(36)や(37)の模様ができる。(36)経糸を灰4本・白4本の順に並べ、緯糸は黒を使っている。(37)経糸は白を使い、緯糸は灰3本・黒3本の順に並べている。(38)～(39)経糸と緯糸をそれぞれ黒4本・白4本・灰4本・白4本の順に並べ、平織りにするとシンプルなチェック模様(38)に、2/2で綾織りにすると装飾的なチェック模様(39)になる。

用語集

糸巻き棒
糸紡ぎ用の亜麻の繊維を巻きつける棒。

浮き
糸が2本以上の糸の上を通っている状態。

筬(おさ)
経糸の間隔を開け、緯糸を打ちつけるために使われるくし状の器具。

カーディング
糸紡ぎ用に繊維をすくこと。

クロスビーム
はたの手前にある、織り上がった布を巻き取るローラー。

繻子織り(しゅすおり)
経糸あるいは緯糸が表面に浮いているように見える織り方。斜めに走る織り目ははっきり見えない。

靭皮繊維(じんぴせんい)
亜麻や大麻、黄麻などの植物の茎の表皮の内側にできる繊維。

整経枠(せいけいわく)
経糸の長さをそろえるための枠。

綜絖(そうこう)
経糸を通す輪を持つひもやワイヤー。これを上下して杼口を作る。

経糸(たていと)
織物の縦方向に走る糸。

タペストリー
模様を織り出すために使われる技法名。または、絵画風に織られた壁掛けなどもタペストリーと呼ばれる。

ダマスク織り
経繻子の地合いに緯繻子で模様を織り出した織物

錦(にしき)
さまざまな色糸を用いて、華麗な文様を織り出した紋織物の総称。

媒染剤
染料の吸着を促進する物質。

はた(織機)
経糸を固定して布を織る道具・機械。

はた結び
経糸が切れた時などに、2本の糸をつなぐ結び方。結び目が小さいため、綜絖に引っかかりにくい。

杼(ひ)
杼口に緯糸を通すための道具。

杼口(ひぐち)
2層の経糸の間の空間。ここを杼が通る。

杼口棒
経糸を2層に分けて杼口を作るために使われる平たい棒。

踏み板
綜絖枠を上下させるレバー。はたの下部にあり、足で操作する。

紡錘(ぼうすい)
繊維をよって糸にするための道具。

紡輪(ぼうりん)
紡錘を回転させるためのおもり。上部についている場合と下部についている場合がある。

耳
織物の両端のこと。織上がりの耳がたるまないように、使用中に傷まないように厚地に織られ、又は縁飾りによって強化される。

緯糸(よこいと)
織物の横方向に走る糸。

ワープビーム
はたの奥にある、経糸が巻かれたローラー。

著者 ● クリスティーナ・マーティン

イギリス在住のアーチスト、イラストレーター。著作に *Holy Wells in the British Isles, Sacred Springs* など。

訳者 ● 山田美明（やまだよしあき）

英仏翻訳者。主な訳書に『美しい曲線の幾何学模様』『ケルト紋様の幾何学』（本シリーズ）、『大戦争前のベーブルース』（原書房）など。

優美な織物の物語　古代の知恵、技術、伝統

2015年8月20日第1版第1刷発行

著　者	クリスティーナ・マーティン
訳　者	山田　美明
発行者	矢部　敬一
発行所	株式会社　創元社 http://www.sogensha.co.jp/
本　社	〒541-0047 大阪市中央区淡路町4-3-6 Tel.06-6231-9010　Fax.06-6233-3111 東京支店 〒162-0825 東京都新宿区神楽坂4-3 煉瓦塔ビル Tel.03-3269-1051
印刷所	図書印刷株式会社
装　丁	WOODEN BOOKS／相馬　光（スタジオピカレスク）

©2015 Printed in Japan
ISBN978-4-422-21460-3 C0372

＜検印廃止＞落丁・乱丁のときはお取り替えいたします。

`JCOPY` ＜（社）出版者著作権管理機構　委託出版物＞

本書の無断複写は著作権法上での例外を除き禁じられています。複写される場合は、そのつど事前に、（社）出版者著作権管理機構（電話 03-3513-6969、FAX 03-3513-6979、e-mail: info@jcopy.or.jp）の許諾を得てください。